아이와 함께 즐거운 그림 그리기!

세상에서 제일 간단한 그림 그리기

- 곤충·물속동물·공룡

미대에서 시각디자인을 전공하고,

캐릭터 디자인 문구 회사에서 근무했다.

지금은 프리랜서 캐릭터 디자이너로 활동 중이다.

아이와 부모에게 쉽고 간단한 그리기 방법을 이 책에 소개했다.

행복한 그림 그리는 시간이 되길 기대한다.

cornerShine
ss코너스샤인ss

[O] @bosong._.bosong

[▶] 코너스샤인

세상에서 제일 간단한
그림 그리기 – 곤충·물속동물·공룡 –

초판 2쇄 발행 2023년 7월 20일
초판 1쇄 발행 2021년 3월 20일

글·그림 코너스샤인
기획 김은경
편집 이지영
디자인 IndigoBlue

발행처 마음상자
발행인 조경아
주소 서울시 마포구 포은로2나길 31 벨라비스타 208호
전화 02.324.2102 팩스 02.324.2103
등록번호 101-90-85278 등록일자 2008년 7월 10일
이메일 mindbox1@naver.com
블로그 blog.naver.com/mindbox1
ISBN 979-11-5635-156-6 (13650)
값 13,800원
ⓒcornerShine 2021, printed in Korea

는 랭귀지북스의 임프린트입니다.

우리 아이가 그림을 그려 달라고 하면? 고민하지 마세요! 간단해요!

아이들은 그림 그리기를 무척 좋아합니다.

아이가 엄마나 아빠에게 그림을 그려 달라고 하면,

그림에 소질이 있지 않은 이상 참으로 난감합니다.

아이가 기대하는 만큼 그림을 그릴 수 없다고 생각하기 때문이죠.

그렇다고 아이와 즐거운 시간을 포기하기는 너무 아쉽죠.

아이들은 원하는 대상을 조금만 비슷하게 그려줘도

우리 엄마 아빠가 '최고의 화가'라고 생각해요.

그러니 그림에 자신이 없어도 너무 고민하지 마세요!

점, 선, 원, 도형만 그릴 수 있으면 무엇이든 그릴 수 있어요.

이 책을 따라 아이와 함께 자신 있게 시작해 보세요.

그림 그리는 시간이 행복하고 즐거워질 거예요.

기본 그리기

곤충

물속동물 >

곤충

물속동물

공룡

색칠하기

'그림 그리기'는
어떤 능력을 키워 주나요?

'그림 그리기'는 아이의 관찰력, 창의력, 집중력을 향상시키고, 자신감을 키워 줍니다.

관찰력 & 창의력

그림을 그리려면 그릴 대상을 충분히 관찰해야 합니다.

관찰을 통해 그리고자 하는 대상의 특징을 파악하는 능력이 향상되고,

이 능력은 창의력 발달에 도움이 됩니다.

집중력

아이가 그림 그리는 시간을 좋아하게 되면, 시간 가는 줄 몰라요.

자연스럽게 집중력이 향상됩니다.

자신감

그림을 잘 그리면 자신이 그린 그림을 친구들에게 자랑하게 돼요.

자랑은 곧 자신감이 되고, 자신감 있는 아이는 밝고 씩씩한 아이로 자랍니다.

아이와 함께 '그림 그리기' 어떻게 해야 할까요?

다음 방법으로 보다 즐거운 그림 그리기 시간을 만들어 보세요.

흥미 아이가 좋아하는 대상에 대해 이야기 나누세요!

공룡을 좋아한다면, 관련 영상을 함께 본 후, 공룡에 대해 이야기를 나누면서 그림을 그려 보세요. "이건 티라노사우루스야."라고 단정적으로 말하지 말고, 다양한 이야기를 나누세요. "아까 본 목이 긴 공룡이 브라키오사우루스지?", "아빠는 힘센 티라노사우루스가 좋은데, 너는 어떤 공룡이 좋아?", 이렇게 질문하고 대답하는 대화법으로 흥미를 유발시키며, 그림에 대한 교감을 나눕니다.

칭찬 아이가 그린 그림을 평가하지 마세요!

'이것밖에 안 돼?', '전혀 다르네?' 같은 평가나 그냥 '잘 그렸네.' 같은 표현은 안 좋아요. "공룡이 살아 있는 것 같아. 뾰족한 이빨이 무서운걸? 특징을 아주 잘 살려 그렸네."라고 구체적으로 이야기하면서 칭찬하세요. 그러면 그림에 자신감도 생기고, 이야기가 있는 그림을 그리려고 노력하게 될 거예요. 그렇게 되면 생각이 확장되어 상상력과 표현력이 동시에 향상돼요.

어떤 도구로
그림을 그려야 할까요?

아이가 좋아하는 재료나 도구로 그림을 그리면 됩니다. 그래도 막상 도구 선택이 어렵다면, 아이가 어리면 굵은 선이 그려지는 크레파스나 파스넷, 연령이 높으면 중간선과 얇은 선이 그려지는 사인펜이나 색연필을 추천합니다. 책에 직접 따라 그리거나 별도 종이에 원하는 형태로 자유롭게 그려보세요. 책 뒷부분에 '색칠하기'도 있으니 한번 해 보세요.

사인펜
세밀한 표현이 가능해요. 힘을 많이 주지 않아도 쉽게 그림을 그릴 수 있어요. 매직은 사인펜과 비슷하지만 훨씬 굵게 표현돼요.

색연필
자연스럽고 풍부한 표현이 가능해요. 수성과 유성으로 나뉘고, 수성은 물을 뿌리면 번지는 효과를 얻을 수 있어요.

파스넷
크레파스와 파스텔을 합친 것이라고 생각하면 돼요. 크레파스에 비해 질감이 부드럽고 색이 진해 넓은 면을 색칠할 때 좋아요.

크레파스
굵은 선이나 면적이 넓은 그림을 그릴 때 사용해요. 오일 성분이 들어 있어 문지르면 색이 부드럽게 퍼져요.

기본 그리기 - 선

따라 그려보세요

직선

그림을 그릴 때 가장 중요한 것이 선이에요.
길고 짧은 직선을 따라 그리면서 연습해 보세요.

꺾은 선과 곡선

꺾은 선과 곡선을 자유롭게 그릴 수 있으면,
그림 그리기가 훨씬 쉬워져요.

따라 그려보세요

선과 점으로 표정을 다양하게 그릴 수 있어요.
여러 감정의 얼굴 표정을 따라 그리면서 연습해 보세요.

따라 그려보세요

 얼굴

원, 사각형, 삼각형 안에 표정을 그리면 얼굴이 돼요.
아래 비어 있는 노랑 도형 안에 점과 선으로 표정을 자유롭게 그려보세요.

 따라 그려보세요

네모

얼굴

액자

모니터

옷장

냉장고

냄비

의자

가오리

세모

당근

꽃다발

삼각김밥

우산

산

폭죽

배

표지판

토끼

문어

햄스터

달팽이

반지

전등

안경

농구공

리본

개

꽃

모자

털모자

신호등

집

나무

나비

나비 1

머리

원

눈·입·
더듬이

점과 둥근 선~
끝이 둥글게 감긴 곡선

몸통

긴 타원

무늬

둥근 선

날개

3 모양 곡선

따라 그려보세요

나비 2

머리

원

눈·입·
더듬이

점과 둥근 선~
끝이 둥글게 감긴 곡선

몸통

긴 타원

무늬

둥근 선

날개

큰 원과 작은 원

따라 그려보세요

29

나비 3

날개

원

날개

원

더듬이

끝이 둥글게 감긴 곡선

무늬

작은 원

따라 그려보세요

나비 4

몸통

세로로 긴 타원

더듬이

끝이 둥글게 감긴 곡선

날개

큰 원

날개

작은 원

따라 그려보세요

메뚜기

메뚜기 1

몸통

모서리가 둥근 사각형

머리·가슴

선

날개

둥근 선

눈·입·
더듬이

점과 둥근 선, 긴 곡선

다리

꺾은 선, 둥근 선과 직선

따라 그려보세요

메뚜기 2

머리	눈·더듬이	가슴	날개	배	다리

| 사각형 | 점과 둥근 선 | 사각형 | 긴 타원 | 둥근 선 | 꺾은 선 |

따라 그려보세요

메뚜기 3

머리 눈·입·더듬이

원 점과 둥근 선, 긴 곡선

가슴

사각형

날개

긴 반원

배

사각형

다리

꺾은 선

따라 그려보세요

원과 타원으로 그리는

잠자리

잠자리

눈

원과 큰 점

가슴

사각형

배

긴 타원

무늬

직선

날개

긴 타원

따라 그려보세요

무당벌레

무당벌레 1

머리

작은 반원

날개

큰 반원

눈·더듬이

타원과 큰 점, 직선

따라 그려보세요

다리

직선

무늬

작은 원

36

무당벌레 2

머리

작은 반원

더듬이

직선

날개

큰 원과 직선

무늬

작은 원

따라 그려보세요

무당벌레 캐릭터

머리
원

더듬이·
얼굴
직선

눈·입·
날개
점과 둥근 선, 반원

무늬
작은 원

배·다리
둥근 선, 타원과 직선

따라 그려보세요

38

매미

매미

머리
모서리가 둥근 사각형

더듬이·
눈·입
곡선, 점과 둥근 선

날개
타원

배
둥근 선

다리
꺾은 선

따라 그려보세요

개미

개미 1

머리

큰 원

더듬이·눈

점과 직선, 타원 안에 큰 점

가슴

작은 원

배·무늬

타원과 직선

다리

직선

따라 그려보세요

40

개미 2

머리	더듬이·눈·입	가슴	배·무늬	다리

큰 원	직선, 점과 둥근 선	작은 원	중간 원과 둥근 선	직선

따라 그려보세요

벌

벌 1

몸통

옆으로 긴 타원

더듬이·
눈·입

작은 원과 직선~
점과 둥근 선

날개

크기가 다른 원

무늬·벌침

직선과 삼각형

따라 그려보세요

벌 2

머리

원

더듬이·
눈·입

작은 원과 직선, 점과 둥근 선

몸통

타원

날개

크기가 다른 원

무늬·벌침

직선과 삼각형

따라 그려보세요

벌 캐릭터

머리

원

더듬이·
얼굴

작은 원과 직선, 긴 선

눈·입·
몸통

점과 둥근 선, 타원

팔·다리

직선과 작은 원, 둥근 선

날개·무늬

원과 직선

따라 그려보세요

44

장수풍뎅이

장수풍뎅이 1

몸통

위쪽이 뭉툭한 큰 원

뿔

둥근 선과 직선

눈·등판

점과 직선

다리

꺾은 선

따라 그려보세요

45

장수풍뎅이 2

몸통

반원

뿔

둥근 선과 직선

배

긴 반원

따라 그려보세요

등판·무늬

직선

다리

꺾은 선

장수풍뎅이 캐릭터

머리

원

뿔·얼굴

둥근 선과 직선, 긴 선

눈·입

점과 둥근 선

몸통

타원

다리

직선과 둥근 선

따라 그려보세요

사슴벌레

사슴벌레 1

머리·눈

가로로 긴 사각형과 점

몸통

반원

등판

직선과 꺾은 선

집게

둥근 선과 지그재그 선

다리

꺾은 선

따라 그려보세요

사슴벌레 2

머리

모서리가 둥근 사각형

몸통

둥근 선과 직선

집게

둥근 선과 지그재그 선

배

둥근 선

다리

꺾은 선

따라 그려보세요

사슴벌레 캐릭터

머리

모서리가 둥근 사각형

얼굴·
눈·입

직선, 점과 꺾은 선

집게

둥근 선과 지그재그 선

몸통

긴 반원

다리

직선과 원

따라 그려보세요

사마귀

사마귀 1

머리

모서리가 둥근 삼각형

눈·
더듬이

점과 둥근 선

몸통

긴 타원

무늬

둥근 선과 직선

따라 그려보세요

앞발

꺾은 선과 반원

다리

꺾은 선

51

머리

모서리가 둥근 삼각형

눈·
더듬이

점과 둥근 선

몸통

타원과 긴 반원

앞발

꺾은 선과 긴 반원

다리

꺾은 선과 타원

따라 그려보세요

거미

거미 1

몸통

큰 원

눈·입

타원과 큰 점~
직선과 삼각형

다리

꺾은 선

거미줄

구불구불한 선

따라 그려보세요

거미 2

머리

타원

눈·입

점과 반원

몸통

타원과 직선

다리

꺾은 선

거미줄

직선

따라 그려보세요

거미 캐릭터

머리

원

눈·입

점, 둥근 선과 삼각형

몸통

원

다리

꺾은 선

따라 그려보세요

애벌레 1

머리

큰 원

눈·입·
더듬이

점과 둥근 선~
작은 원과 직선

몸통

크기가 다른 작은 원

따라 그려보세요

애벌레 2

머리

큰 원

눈·입·
더듬이

점과 둥근 선, 직선

몸통

크기가 다른 작은 원

무늬·다리

점과 작은 타원

따라 그려보세요

열대어

금붕어

몸통

타원

눈·입

점과 둥근 선

비늘

올록볼록한 선

등·배
지느러미

곡선과 올록볼록한 선, 직선

꼬리
지느러미

곡선과 올록볼록한 선, 직선

따라 그려보세요

흰동가리

몸통

타원

무늬·
눈·입

둥근 선, 점과 곡선

등
지느러미

꼬불꼬불한 선과 직선

배
지느러미

둥근 선과 직선

꼬리
지느러미

타원과 직선

따라 그려보세요

61

블루탱

몸통

뾰족한 타원

눈·입

점과 둥근 선

가슴
지느러미

한쪽 끝이 뾰족한 타원

등·배
지느러미

둥근 선

꼬리
지느러미

삼각형

따라 그려보세요

62

나비고기

입

3 모양 곡선

몸통

하트 모양

무늬·눈

구불구불한 선과 점

꼬리
지느러미

3 모양 곡선과 직선

따라 그려보세요

63

물고기

복어

몸통

큰 원

눈·입

작은 원과 큰 점, 직선

무늬

올록볼록한 선

등·배
지느러미

반원과 직선

꼬리
지느러미

모서리가 둥근 삼각형과 직선

따라 그려보세요

가자미

몸통

뾰족한 타원

눈·입

점과 둥근 선

등·배
지느러미

둥근 선과 직선

가슴
지느러미

직선과 곡선

꼬리
지느러미

둥근 삼각형과 직선

따라 그려보세요

몸통

뾰족하고 긴 타원

눈·아가미

점과 둥근 선

등·배
지느러미

꺾은 선과 둥근 선

꼬리
지느러미

꺾은 선

따라 그려보세요

멸치

몸통

납작하고 긴 타원

등·가슴·배
지느러미

꺾은 선과 둥근 선, 직선

꼬리
지느러미

꺾은 선과 직선

따라 그려보세요

참치

몸통

끝이 뾰족한 타원

눈·입

점과 둥근 선

등·가슴·배
지느러미

꺾은 선과 직선

꼬리
지느러미

꺾은 선과 직선

따라 그려보세요

68

날치

몸통

뾰족한 타원

눈·입

점과 둥근 선

가슴
지느러미

반원과 둥근 선

꼬리
지느러미

끝이 뾰족한 타원과 둥근 선

따라 그려보세요

메기

몸통	눈·입·수염	가슴 지느러미	등 지느러미	꼬리 지느러미
곡선과 3 모양 곡선	점, 타원과 직선, 곡선	타원과 직선	반원과 직선	타원과 직선

따라 그려보세요

몸통

구불구불한 타원

눈·입

점과 꺾은 선

가슴
지느러미

반원과 타원, 직선

등
지느러미

곡선과 직선

꼬리
지느러미

곡선과 직선

따라 그려보세요

가오리

가오리

몸통 눈·입·아가미 배 지느러미 꼬리

모서리가 둥근 마름모 점과 둥근 선, 직선 꺾은 선 둥근 선

따라 그려보세요

반원과 삼각형으로 그리는

상어

상어

몸통

긴 반원

눈·입

점과 직선, 삼각형

등·배
지느러미

삼각형

따라 그려보세요

아가미

둥근 선

꼬리
지느러미

꺾은 선

73

곡선으로 그리는

고래

고래 1

몸통

볼록한 곡선과 둥근 선

꼬리
지느러미

3 모양 곡선

눈·입

점과 둥근 선

배

둥근 선

물방울

뾰족한 타원

따라 그려보세요

74

고래 2

몸통

한쪽 끝이 뾰족한 타원

꼬리
지느러미

3 모양 곡선

눈·입

점과 둥근 선

가슴
지느러미

곡선

배

둥근 선

따라 그려보세요

돌고래

돌고래

머리

둥근 선

눈·입

점과 둥근 선

몸통

길게 구부러진 곡선

꼬리
지느러미

3 모양 곡선

앞발·등
지느러미

둥근 선

따라 그려보세요

76

삼각형과 곡선으로 그리는
오징어

오징어 1

지느러미
삼각형

몸통
큰 삼각형

눈·입
점과 둥근 선

다리
둥근 선과 직선

따라 그려보세요

몸통

삼각형

지느러미

작은 삼각형

눈·입

원과 큰 점, 둥근 선

다리

긴 타원

따라 그려보세요

문어

문어 1

몸통

세로로 긴 타원

눈·입

점, 중간 타원과 그 안에 작은 타원

다리

둥근 선

따라 그려보세요

몸통

타원

눈·입

점, 중간 타원과 그 안에 작은 타원

다리

둥근 선

따라 그려보세요

꺾은 곡선으로 그리는
불가사리

불가사리

몸통

길게 꺾은 곡선

길게 꺾은 곡선

길게 꺾은 곡선

무늬

점

따라 그려보세요

곡선과 직선으로 그리는
조개

조개 1

몸통

모서리가 둥근 삼각형

무늬

둥근 선

따라 그려보세요

몸통

모서리가 둥근 삼각형

돌기

삼각형

무늬

직선

따라 그려보세요

곡선과 원으로 그리는
소라게

소라게 1

눈·입

작은 원과 큰 점, 둥근 선

머리

곡선

집게

꺾은 선과 둥근 선

소라
껍데기

구부러진 반원과 둥근 선

 따라 그려보세요

84

머리

타원

눈·입

점과 둥근 선

집게

꺾은 선과 둥근 선

다리

꺾은 선

소라
껍데기

올록볼록한 선과 둥근 선

따라 그려보세요

꽃게

꽃게 1

몸통

반 타원

눈·입

점과 둥근 선

집게

꺾은 선과 둥근 선

다리

꺾은 선

따라 그려보세요

꽃게 2

몸통

타원

눈·입

작은 원과 큰 점, 둥근 선

배

둥근 선

집게

꺾은 선과 둥근 선

다리

꺾은 선

따라 그려보세요

둥근 선과 꺾은 선으로 그리는

가재

가재

몸통	눈·배	더듬이·꼬리	집게	다리
밑면이 평평한 세로로 긴 타원	점과 둥근 선	꺾은 선과 직선	꺾은 선과 둥근 선	꺾은 선

따라 그려보세요

둥근 선으로 그리는

새우

새우

머리·눈	더듬이·몸통	배	꼬리	다리

삼각형과 점	곡선과 구부러진 선	둥근 선	끝이 뾰족한 타원	꺾은 선

따라 그려보세요

직선으로 그리는
성게

성게

가시

뾰족한 직선

몸통

뾰족뾰족한 직선으로 크고 둥글게

눈·입

따라 그려보세요

직선과 점, 둥근 선

말미잘

말미잘

머리

작은 타원

촉수

구부러진 긴 타원

촉수

여러 모양의 구부러진 타원

몸통

모서리가 둥근 사각형

눈·입

점과 둥근 선

따라 그려보세요

해파리

해파리

몸통

타원

눈. 입.
볼

점과 둥근 선~
꺾은 선

다리

구불구불한 선

따라 그려보세요

해마

해마

머리	눈·입	몸통	꼬리	지느러미
원	점과 사각형	반원과 직선	곡선	삼각형

따라 그려보세요

93

소용돌이 선으로 그리는

달팽이

달팽이

껍데기

큰 원

무늬

소용돌이 선

머리

둥근 선

눈·더듬이

점과 직선

따라 그려보세요

달팽이 캐릭터

지붕

삼각형

집

사각형

창문

작은 사각형

머리

둥근 선

눈·입·
더듬이

점과 둥근 선~
작은 원과 직선

따라 그려보세요

95

원과 둥근 선으로 그리는
개구리

개구리

| 눈 | 머리·코·입 | 몸통 | 앞다리 | 뒷다리 |

작은 원과 큰 점 큰 원~ 중간 원 올록볼록한 선과 직선 올록볼록한 선과 둥근 선
점과 둥근 선

따라 그려보세요

개구리 캐릭터

머리

큰 원과 작은 원

눈·입

점과 둥근 선

몸통(옷)

사각형

앞다리

올록볼록한 선과 직선

뒷다리

올록볼록한 선과 직선

따라 그려보세요

반원과 둥근 선으로 그리는
거북이

몸통

반원

머리

원

눈·입

점과 둥근 선

꼬리

작은 반원

다리

둥근 선

따라 그려보세요

거북이 2

몸통

큰 타원

등껍질

큰 타원 안에 작은 타원

머리·눈

원과 점

앞다리

타원

뒷다리·
꼬리

둥근 선과 뾰족한 선

따라 그려보세요

악어

악어

눈

3 모양 선과 점

입·이빨

사각형과 작은 삼각형

몸통

직선과 둥근 선

꼬리

끝이 뾰족하고 둥근 선

다리

지그재그 선과 직선

따라 그려보세요

악어 캐릭터

머리

3 모양 선과 타원

눈·코·입

점과 3 모양 선, 둥근 선

몸통(옷)

사각형

다리

올록볼록한 선과 둥근 선

꼬리

끝이 뾰족하고 둥근 선

따라 그려보세요

101

펭귄

펭귄 1

몸통

타원

눈·부리

점, 긴 타원과 그 밑에 둥근 선

날개

반원

다리

타원

따라 그려보세요

펭귄 2

몸통

세로로 긴 반원

눈·부리

점과 삼각형

날개

반원

다리

한 쪽이 둥근 사각형

따라 그려보세요

바다코끼리

바다코끼리

머리

살짝 구부러진 타원

눈·코·입

점과 둥근 선

수염·이빨

점과 끝이 뾰족한 곡선

따라 그려보세요

앞다리

둥근 선

뒷다리

사각형과 직선

물개

물개

머리	눈·코·입·수염	몸통	앞다리	뒷다리

타원

점~
둥근 선과 타원, 직선

둥근 선

둥근 선

3 모양 곡선

따라 그려보세요

타원으로 그리는

해달

해달

몸통	눈·코·입·수염	앞다리·조개	뒷다리	꼬리
긴 타원	점과 둥근 선~ 직선	둥근 선과 직선	작은 타원	한쪽이 볼록한 둥근 선

따라 그려보세요

106

타원으로 그리는

오리너구리

오리너구리

머리	눈·부리·코	몸통·앞다리	뒷다리	꼬리
타원	점과 타원	모서리가 둥근 사각형~ 올록볼록한 선과 곡선	올록볼록한 선과 둥근 선	타원

따라 그려보세요

공룡

공룡

머리	눈·코·입·이빨	목	몸통	꼬리	다리
사각형	점, 직선과 삼각형	직선	반원	끝이 뾰족한 긴 삼각형	사각형

따라 그려보세요

공룡 캐릭터 1

몸통	눈·코· 입·이빨	배	다리	꼬리	돌기

사각형	점, 직선과 삼각형	사각형	올록볼록한 선과 직선~ 직선과 둥근 선	끝이 뾰족한 곡선	삼각형

따라 그려보세요

공룡 캐릭터 2

머리	눈·코· 입·이빨	몸통	앞다리	뒷다리

타원　　　점, 직선과 삼각형　　　사각형과 반원　　　원과 직선　　　사각형과 삼각형

따라 그려보세요

티라노사우루스

머리·입	눈·이빨	몸통	꼬리	앞다리	뒷다리

사각형과 꺾은 선 점과 직선~ 반원 끝이 뾰족한 곡선 꺾은 선 꺾은 선과 삼각형

삼각형

따라 그려보세요

브라키오사우루스

머리	눈·입·머리돌기	목	몸통	꼬리	다리
타원	점, 둥근 선과 직선	곡선	두 선에 이어지는 타원	끝이 뾰족한 둥근 선	사각형과 반원

따라 그려보세요

114

마멘키사우루스

머리·눈·입

디 원, 껍과 둥근 선

목

둥근 선

몸통

두 선에 이어지는 타원

꼬리

끝이 뾰족한 둥근 선

다리

모서리가 둥근 사각형과 직선

따라 그려보세요

파키케팔로사우루스

머리돌기	머리·눈·입·이빨	몸통	앞다리	꼬리	뒷다리
원과 점, 삼각형	타원, 점~ 직선과 삼각형	긴 반원	꺾은 선	끝이 뾰족한 둥근 선	꺾은 선과 삼각형

따라 그려보세요

116

파라사우롤로푸스

머리	눈·입·머리돌기	몸통	앞다리	뒷다리	꼬리
타원	점과 둥근 선	타원과 삼각형	꺾은 선	직선과 둥근 선	끝이 뾰족한 둥근 선

따라 그려보세요

스테고사우루스

머리

원

눈·입

점과 둥근 선

몸통

반원

등 골판

오각형

다리

둥근 사각형과 직선

따라 그려보세요

트리케라톱스

머리

디언

눈·입·뿔

점, 직선과 삼각형

프릴

모서리가 둥근 지그재그 선

몸통

반원

꼬리

끝이 뾰족한 곡선

다리

사각형과 반원

따라 그려보세요

프테라노돈

머리·볏·
부리

긴 삼각형과 꺾은 선

눈

점과 직선

몸통

반원

따라 그려보세요

날개

끝이 뾰족한 둥근 선

다리

올록볼록한 선

120

프시타코사우루스

머리·눈·
부리

원과 점~
반원과 그 밑에 둥근 선

목

직선

몸통

두 선에 이어지는 타원

앞다리

꺾은 선

꼬리

끝이 뾰족한 둥근 선

뒷다리

사각형과 삼각형

따라 그려보세요

엘라스모사우루스

머리·
눈·입

원, 점과 둥근 선

목

긴 곡선

몸통

둥근 선

꼬리

뾰족한 둥근 선

다리·배

둥근 사각형과 둥근 선

따라 그려보세요

플라테오사우루스

머리·
눈·입

원, 점과 둥근 선

목

긴 곡선

몸통

두 선에 연결된 둥근 선

꼬리

둥근 선

다리

사각형과 반원

따라 그려보세요

피나코사우루스

머리·
눈·입·뿔

원, 점, 직선과 삼각형

몸통

뾰족한 반원

꼬리

타원

따라 그려보세요

뿔

삼각형

다리

사각형과 삼각형

프로가노케리스

머리·뿔·
눈·입

둥근 선과 삼각형~
점과 곡선

몸통

둥근 반원

무늬

둥근 선, 육각형과 직선

다리

사각형과 삼각형

꼬리

원과 둥근 선

따라 그려보세요

오우라노사우루스

머리·
눈·입

원, 점과 둥근 선

몸통

열린 반원

꼬리

뾰족한 곡선

따라 그려보세요

등 돌기

둥근 선과 직선

다리

사각형과 반원

그리고 싶은 것을 그려 보세요!